LOUIS GUIBERT

LES VIEUX ÉMAUX

DE LIMOGES

A L'EXPOSITION DE 1900

LIMOGES
Vᵛᵉ DUCOURTIEUX
LIBRAIRE DE LA SOCIÉTÉ ARCHÉOLOGIQUE ET HISTORIQUE
DU LIMOUSIN

1901

à Monsieur Léopold Delisle
Hommage respectueux

LES VIEUX ÉMAUX DE LIMOGES
A L'EXPOSITION DE 1900

LOUIS GUIBERT

LES VIEUX ÉMAUX

DE LIMOGES

À L'EXPOSITION DE 1900

LIMOGES
Vᵛᵉ DUCOURTIEUX
LIBRAIRE DE LA SOCIÉTÉ ARCHÉOLOGIQUE ET HISTORIQUE
DU LIMOUSIN

1901

LES

VIEUX ÉMAUX DE LIMOGES

A L'EXPOSITION DE 1900

L'Exposition universelle offre aux regards de ses visiteurs, en dépit du caractère puéril et même fâcheux de certains détails, le tableau le plus grandiose de l'histoire et des résultats du travail humain dans tous les temps et chez tous les peuples. Parmi les exhibitions particulières dont se compose ce prodigieux étalage, il s'en trouve de plus attrayantes, de plus « sensationnelles » les unes que les autres, et ce n'est pas, il faut le reconnaître, devant les plus intéressantes qu'on voit se presser la cohue. Les galeries rétrospectives d'art industriel français, installées aux Champs-Elysées dans le joli édifice qui a été construit, en façade sur l'avenue Nicolas II, d'après les dessins de l'architecte Girault (Petit Palais des Arts), ne provoquent pas la curiosité du public par une réclame effrénée : aussi attirent-elles peu la foule. Elles n'en sont pas moins une des merveilles de la féerie en mille tableaux que Paris et la France ont organisée pour l'éblouissement du monde entier. Il est vrai que nous sommes ici dans une région à part. Tandis que la vue des autres parties de l'Exposi-

tion produit chez le visiteur une sorte de vertige, suivi d'un ahurissement plus ou moins prolongé, c'est une impression douce et reposante que laisse dans l'esprit une halte dans ce petit coin du grand bazar universel. L'art rétrospectif a été installé dans un local vaste et tranquille, à une des extrémités de l'Exposition, au milieu des arbres, des pelouses et des corbeilles de fleurs. Dans cette atmosphère plus sereine et plus pure, la concurrence ne jette pas ses coups de trompette et ses défis ; l'âcre émulation de la lutte pour la vie ne fait pas sentir son incessante fièvre, et sous les magnificences étalées à tous les yeux, l'imagination n'évoque plus les efforts surhumains de la production, les douloureuses alternatives de la presse et du chômage, les terribles soubresauts de la hausse et de la baisse, avec leurs mortels contre-coups au foyer de l'homme, dont le labeur et les veilles, l'esprit et le sang entrent pour une si grande part dans le travail de transformation de la matière. Au Petit Palais des Arts, on se trouve en face du passé, qui a fourni son contingent de merveilles à la foire mondiale, ajouté aux splendeurs de celle-ci d'incomparables magnificences et fourni à l'immense symphonie une « partie » dont l'absence l'eût laissée incomplète. Mais les chefs-d'œuvre de l'art et de l'industrie de nos pères ne se présentent pas en rivaux de la production contemporaine : ils assistent avec une sorte de dignité au spectacle de l'activité tumultueuse du présent. Ils sont là comme les tableaux des artistes médaillés sur les panneaux de nos *Salons* annuels : désintéressés et hors concours. Leur place est marquée à part et limitée à l'avance : ils ne sauraient ni la changer, ni l'élargir. On leur rend les honneurs qui leur sont dus, mais dans des locaux réservés, à l'écart des galeries où s'exhibent les produits des industries d'aujour-

d'hui ; ils appartiennent à d'autres temps et il leur est interdit d'empiéter sur le domaine du nôtre : aux contemporains seuls la lutte, avec l'orgueil du triomphe, — et ses profits.

Bénissons l'archéologie ! L'économiste, le sociologue, le philosophe, l'homme politique ne peuvent parcourir l'Exposition sans songer avec inquiétude, presque avec effroi, au lendemain de la prodigieuse fête, au réveil de tant de pauvres diables grisés et affolés, au naufrage de tant d'illusions, à la liquidation de tant d'entreprises humbles ou gigantesques, dont on a si légèrement escompté le succès et grevé de frais si lourds le budget déjà chancelant. Le moraliste et l'hygiéniste déplorent, en traversant la foule bigarrée des visiteurs, tous les fâcheux effets des appels charlatanesques adressés aux habitants de la province et de l'étranger, les périls de toute sorte qu'offre cette énorme agglomération de gens d'aventure et de gens de loisir, accourus des quatre coins de la terre, les uns avec la volonté farouche de secouer leur misère et de gagner de l'argent à tout prix, les autres avec le désir fou de goûter à tous les plaisirs dont le nom seul de Paris évoque le rêve dans leur imagination surchauffée. Le commerçant et le manufacturier mesurent, le cœur gros, en passant devant certaines installations de produits étrangers, devant les vitrines de certaines contrées lointaines, les progrès de toute sorte effectués par leurs plus redoutables concurrents. Ils constatent avec tristesse, avec découragement parfois, l'avance que ceux-ci ont prise et les nouveaux débouchés qu'ils ont su conquérir... Dans les salles consacrées à l'art rétrospectif, rien qui puisse éveiller ces impressions et ces pensées. Les visiteurs circulent plus calmes, plus détachés de sollicitudes personnelles ; les bousculades sont

rares ; une atmosphère d'étude, de recueillement, de respect, presque de piété, règne dans cette partie de l'Exposition. Nous nous trouvons en dehors de l'arène et comme en marge de la lutte, au-dessus de l'agitation, des préoccupations d'aujourd'hui et des inquiétudes de demain. Un seul sentiment nous pénètre : c'est, avec une exquise jouissance d'ordre esthétique, une belle fierté nationale et provinciale. C'est la satisfaction profonde, l'orgueil intime de constater une fois de plus par nos yeux combien nos pères furent des penseurs ingénieux et profonds, d'incomparables ouvriers, de merveilleux artistes.

I

Tous les Limousins qui visiteront le petit Palais des Arts : érudits, amateurs ou simplement patriotes, éprouveront à un haut degré, comme nous les avons ressentis nous-même, cette joie et cet orgueil. On peut l'affirmer sans crainte d'être démenti : le passé artistique de bien peu des provinces de l'ancienne France revit avec ce puissant relief et cette incroyable variété. Celui de notre Limousin s'impose pour ainsi dire au regard du visiteur par une véritable profusion de spécimens, presque tous caractéristiques, des diverses phases de son activité et des évolutions successives de son génie. Et si nous laissons de côté l'Orient, dont les tissus, les tapis, les broderies, les cuivres et les bibelots inondent, c'est le mot, toute l'Exposition, nous ne voyons que deux contrées se présenter à nos regards avec une collection aussi riche d'œuvres remarquables de leur industrie spéciale : la Hongrie, avec ses trésors prodigieux de vieilles

orfèvreries, et la Flandre, dont les tapisseries étalent leurs splendeurs dans plusieurs palais. Encore l'art flamand doit-il surtout cette brillante résurrection à la gracieuse munificence de la reine d'Espagne : Sa Majesté très Catholique a tenu, assure-t-on, à choisir elle-même les magnifiques tentures qui décorent le palais si élégant et si simple à la fois de la Rue des Nations, et a voulu que ce précieux musée fût ouvert à tout le monde. Le public apprécie cette royale libéralité que font singulièrement ressortir les petites exigences de l'Allemagne, de l'Autriche, de l'Angleterre, entrebâillant seulement leurs portes et exigeant, du visiteur pressé et surmené, je ne sais quels permis spéciaux pour l'admettre à regarder quelques tableaux et à étudier quelques curiosités, pas toutes de premier ordre. Singulière préoccupation que ce souci du *select* dans un coin de l'immense caravansérail où grouille le monde entier.

Revenons au Limousin. Nous l'avons dit, pour nos vieux artistes, cette Exposition est à la fois une résurrection et une apothéose. Jamais pareille réunion d'œuvres de toute nature et de toute importance, sorties des ateliers de nos orfèvres et de nos émailleurs (dans le nombre on en peut admirer beaucoup de premier ordre), n'avait été formée jusqu'ici. La joie de contempler cette galerie, nous la devons à M. Emile Molinier, conservateur du musée du Louvre, un admirateur et un connaisseur de nos chefs-d'œuvre, un vieil ami de nos Sociétés d'archéologie limousines. C'est lui qui a cherché et recueilli, sur tous les points de la France, dans les musées, dans les trésors des églises, dans les collections particulières, les éléments de cet admirable ensemble ; c'est lui qui, aidé de quelques collaborateurs distingués, M. Marcou et M. Marx entr'autres, les a rapprochés les

uns des autres et mis en valeur en les groupant. Il a été l'organisateur principal de l'Exposition rétrospective des Champs-Elysées, et il est resté le chef de ses divers services.

Nous voudrions qu'il nous fût possible de communiquer à nos compatriotes limousins toutes les impressions que nous avons rapportées de nos visites assidues au Petit Palais, tous les rapprochements instructifs, toutes les curieuses observations faites et entendues au cours de nos haltes dans cette fraîche oasis de l'Exposition universelle. Mais le sujet dépasserait notre horizon et réclamerait beaucoup de pages. Nous serions amené à essayer d'écrire l'histoire toute entière de l'art du centre de la France, celle de l'orfèvrerie tout au moins. Cette prétention est loin de notre esprit. Aussi bien, nos confrères et amis Ernest Rupin, Louis Bourdery, Emile Lachenaud, se sont-ils déjà donné cette tâche et ont-ils tout ce qu'il faut pour la mener à bien. Sachons nous borner et tenons-nous en à quelques remarques, à quelques constatations qui, sans être bien neuves, peuvent ne pas manquer d'utilité ni d'intérêt.

L'emploi de l'émail a constitué, pendant les deux phases les plus glorieuses de l'activité industrielle de notre ville, l'originalité et le caractère distinctif de sa production. L'émaillerie a été et reste l'*Œuvre de Limoges* par excellence. Etudions sommairement ses évolutions à l'aide des pièces réunies dans les galeries de l'avenue Nicolas II, et disons quelques mots des plus remarquables de ces objets, dont la réunion, pendant quelques mois, aura été, pour les savants et les amateurs, une bonne fortune toute exceptionnelle.

II

Le problème des origines de l'orfèvrerie émaillée de Limoges se pose en présence des premiers produits de nos ateliers. A défaut de documents d'archives, de renseignements fournis par les chroniques, nous n'avons, pour traiter la question, que les indices qu'on peut tirer des objets eux-mêmes, relativement en petit nombre, échappés aux causes de destruction de tout ordre et arrivés à nous intacts ou à peu près. Dans ces conditions, comment remonter à une très haute époque sans recourir aux hypothèses suggérées par une opinion préconçue et le plus souvent appuyées d'observations insuffisantes, de rapprochements plus ou moins arbitraires. La filiation de l'*Œuvre de Limoges* n'est pas douteuse. Personne n'ose plus contester aujourd'hui que, quelques exemples de l'emploi de l'émail que fournissent les monuments de l'antiquité, l'émaillerie limousine, comme l'émaillerie rhénane du reste, procède de l'art byzantin et lui ait emprunté ses premiers modèles. Mais à quelle époque cette semence étrangère a-t-elle germé dans notre pays ? La réponse à cette question offre bien des difficultés, et ce n'est pas dans ces courtes notes que nous nous permettrions d'aborder un problème aussi obscur.

En tout cas, aucune pièce émaillée, de fabrication incontestablement limousine, ne paraît antérieure à certains objets du trésor de Conques, appartenant à une période relativement rapprochée de nous. Toutes les richesses de la vieille abbaye sont étalées dans les vitrines du Petit Palais. En

est-il qui remontent au vı⁰ siècle, comme on le prétend ? Nous n'osons y contredire, sans toutefois que notre conviction soit bien ferme sur ce point. A coup sûr, cette statue de Sainte Foy, resplendissante idole dont le masque dur et sans vie rappelle celui des divinités grossières ébauchées par le couteau des sauvages de l'Océanie, appartient au x⁰ ou au xı⁰ siècle. Elle ne porte aucun ornement très ancien rehaussé d'émail et ne nous fournit aucune indication utile pour nos études. Il en est de même des joyaux les plus notables du célèbre trésor. Mais, dans la décoration d'objets exécutés au cours des dernières années du xı⁰ siècle ou des premières du suivant, nous voyons apparaître l'émail comme un élément important de cette décoration. Or, les spécimens que nous en fournit le trésor de Conques sont absolument semblables, non-seulement quant aux procédés industriels employés, mais pour la composition, le dessin, le style, à des œuvres que tout porte à croire limousines d'origine.

Il est impossible, par exemple, de n'être pas frappé de la parfaite analogie que présentent les disques de cuivre émaillé semés sur les faces d'une grande cassette en cuir provenant du monastère aveyronnais, et les boutons, à peu près de mêmes dimensions, décorant l'auge et la toiture d'une châsse appartenant à l'église paroissiale de Bellac et étudiée pour la première fois à notre Exposition de l'hôtel de ville de Limoges, en 1886. Les deux objets sont là, à quelques pas l'un de l'autre : le premier inscrit sous le numéro 2,406 du Catalogue, le second sous le numéro 2,407. Regardez-les avec attention : c'est la même technique, le même art et la même époque. C'est la même qualité d'émail, le même aspect, la même gamme de couleurs : blanc, deux bleus, deux verts ; les émaux de Conques ont en plus le jaune. Si ces objets et

les disques analogues que possède la collection Sigismond Bardac (n° 2,409) ne sont pas les produits du même atelier, ils sortent à coup sûr de deux ateliers voisins, et les rapports qui existent entr'eux apparaissent à l'œil le moins exercé. On y reconnaît même des motifs de décor, traités d'une façon absolument identique, pour ainsi dire, d'après le même poncif.

Mais le coffret de Bellac est-il un spécimen de la fabrication de Limoges ? L'affirmer n'est pas possible ; le croire est très raisonnable néanmoins. Il faut bien se décider à retrouver et à reconnaître quelque part les produits de cette fabrication qui, dès la seconde moitié du xiie siècle, est célèbre dans toute l'Europe. Et où a-t-on plus de chance d'en rencontrer des échantillons qu'au pays de provenance ? Pourquoi, sans raison sérieuse, attribuer la châsse de Bellac soit aux orfèvres des villes rhénanes, soit à ceux de Montpellier ou du Puy ? Une source jaillissait tout près du creux de rocher où scintille cette goutte d'eau : n'est-il pas tout naturel de penser que celle-ci provient de la source voisine, et presque absurde de s'obstiner à prétendre qu'elle a été apportée de bien loin par les vents ?...

III

Parmi les fragments d'orfèvrerie émaillée, presque tous d'un singulier intérêt, qu'a fournis à l'Exposition la riche galerie de M. Bardac, il est une pièce, paraissant remonter au milieu du xiie siècle, que nous n'avons vue encore décrite ou reproduite nulle part, et dont l'origine limousine semble de toute certitude. C'est une plaque de cuivre doré

ayant appartenu au revêtement d'une petite châsse et présentant, sur un fond de métal uni, en travail champlevé, le Christ en gloire, bénissant, entre la Sainte-Vierge et Saint Martial. L'identification de cette dernière figure ne peut être l'objet d'aucun doute. Le mot *Marcialis* se lit en lettres romanes à la hauteur de la tête du personnage qui, représenté avec toute sa barbe et une chevelure abondante, rappelle par plusieurs traits le type du sceau municipal du Château de Limoges, et constitue un précieux document pour l'étude de l'iconographie de l'apôtre d'Aquitaine. La pièce ne nous paraît pas avoir un moindre prix pour l'histoire de l'émail.

L'ouvrage, nous le répétons, est sûrement sorti des ateliers de Limoges. Quel autre artiste qu'un Limousin eût osé placé Saint Martial pour ainsi dire en regard de la Sainte-Vierge et égaler le patronage de l'apôtre d'Aquitaine à celui de la mère du Christ ? L'orfèvre émailleur n'a fait que reproduire ici en figures — et la chose est digne de remarque — la vieille formule qu'on lit en tête des actes les plus importants émanant de notre vieille magistrature consulaire : « *Eu nom de Dieu e de mi dons Sancta Maria e de mo seinor Saint Marsal* [1] ».

La palette de l'auteur de cette plaque est analogue à celle de l'artiste à qui on doit les disques étudiés plus haut : vert, deux bleus, blanc. Il faut y ajouter un peu de rouge qu'on trouve du reste employé sur les émaux de la châsse de Bellac.

Bien que les disques de cette dernière châsse, comme ceux du coffret de Conques et ceux de la collection Bardac, semblent accuser une date plus ancienne (l'étude de l'image de la Vierge figurant

(1) Préambule des coutumes du Château de Limoges, de 1212.

à un des premiers suffirait à l'attester), ils montrent tous l'emploi, large, hardi, par une main très ferme et très sûre, de la méthode du champlevé. Ils rappellent, néanmoins, dans une certaine mesure, l'aspect des cloisonnés, mais point avec une analogie aussi frappante que le fragment où nous voyons la figure de l'apôtre d'Aquitaine. Le travail de ce dernier objet est plus délicat ; les différents émaux sont séparés par des linéaments très fins, imitant le réseau du cloisonnage. Il y a fort peu de différence, par exemple, entre les caractères de notre plaque et ceux des médaillons, représentant des bustes de saints et des symboles, qui décorent un autel portatif du trésor de Conques exécuté avant 1107, puisqu'il est dû à l'abbé Bégon, mort cette année-là (n° 2,405). Ces médaillons appartiennent, nous le verrons plus loin, comme technique, à un procédé intermédiaire. — On constatera les mêmes rapports avec les émaux de la belle reliure d'évangéliaire envoyée à l'Exposition par l'église de Gramat. — Nos émailleurs de la première époque se sont visiblement proposé d'imiter les œuvres byzantines, et même alors qu'ils ont su s'affranchir des anciennes méthodes de travail et eu recours à un procédé différent, ils ont continué à donner à leurs produits l'aspect des émaux qui leur avaient servi de modèles. Au XII° siècle, le procédé de la taille d'épargne, du champlevé, mieux adapté à l'emploi de métaux communs comme excipients, a triomphé dans tous nos ateliers, et cependant nos artistes n'osent pas s'écarter des types traditionnels. En dépit de l'inscription qui révèle son origine limousine, les trois figures peintes sur le fragment de la collection Bardac ne présentent pour ainsi dire aucun des traits particuliers qui vont bientôt se retrouver dans presque toutes les pièces sorties de nos ateliers et devenir une sorte de marque de fa-

brique. Par contre, ce morceau, d'une physionomie des plus caractéristiques, offre une ressemblance frappante avec un certain nombre d'objets fort intéressants et où nous hésitions jusqu'ici à reconnaître des produits de Limoges : les fragments, par exemple, des tombeaux des comtes de Champagne (n° 2,432), conservés aujourd'hui au musée de Troyes ; le très précieux pied de croix de Saint-Omer (n° 1,593) ; quatre écoinçons représentant les symboles des évangélistes et exposés dans une des vitrines de M. Bardac (n° 2,410) ; une jolie châsse de l'église d'Apt (n° 2,455) ; une fort curieuse *Annonciation* de la collection Martin Le Roy (n° 2,434). L'attribution certaine aux artistes de Limoges de la plaque représentant Saint Martial nous permet de rattacher les pièces dont nous venons de parler, et bien d'autres, à la production de nos ateliers. Les deux tableaux Grandmontains du musée de Cluny, dont la patrie n'est pas douteuse, et dont l'aspect se rapproche de celui des émaux de cette catégorie, viennent du reste confirmer notre attribution et lui donner toute la solidité désirable. Notons que ces émaux offrent des couleurs identiques à celles de la plaque Bardac : deux bleus, vert, blanc, rouge. Ils y ajoutent le jaune, que nous avons déjà trouvé sur des pièces de cette période, sur les médaillons de Conques, notamment, et le lilas, qui va désormais avoir une place sur la palette de nos artistes, mais dont ils ne feront qu'assez rarement usage.

Nous parlions tout à l'heure de l'autel portatif de Conques et des médaillons émaillés qui le décorent. C'est précisément sur ces médaillons que M. Molinier a reconnu l'usage d'un procédé intermédiaire entre le cloisonnage et la taille d'épargne, procédé qu'il a décrit dans un ouvrage sur l'*Emaillerie*, publié à la librairie Hachette en 1891 : — l'ou-

vrier a découpé une plaque de cuivre à jour, laissant complètement vides les espaces que doit occuper l'émail ; cette plaque, ainsi découpée, n'offrant plus que les linéaments destinés à séparer entr'elles les diverses portions émaillées du sujet, et analogue à un dessin au trait, ou à l'armature d'un vitrail, a été soudée ensuite sur une autre, formant le fond. Ainsi a été constitué, par un travail qui n'est ni le cloisonnage ni le champlevé, mais qui tient également de l'un et de l'autre, l'excipient appelé à recevoir l'émail en poudre et dans lequel celui-ci se solidifiera après avoir passé au feu.

Ajoutons que l'aspect des fragments de châsse empruntés à la collection Bardac n'est pas sans rapports avec celui des curieux émaux cloisonnés en cuivre sur fond de fer qu'on peut étudier au Louvre et dans quelques-uns de nos musées de province, dans ceux notamment de Guéret et de Poitiers. Ce procédé et celui signalé par M. Molinier offrent une analogie trop frappante pour qu'on ne la signale pas.

D'autre part, M. Darcel, M. Molinier et M. Rupin n'hésitent pas à attribuer à Limoges les émaux de l'autel portatif de Conques. Nous partageons aujourd'hui cette opinion que nous n'osions, naguère encore, accepter qu'avec une certaine réserve.

Ainsi, sans sortir des salles de l'Exposition d'Art rétrospectif consacrées à l'orfèvrerie émaillée, nous nous trouvons en présence d'un groupe assez important d'objets antérieurs au XIIIe siècle et dont tout atteste l'origine limousine. Tous sont de travail champlevé, mais trahissent à des degrés différents la préoccupation dont nous parlions tout à l'heure, de conserver le plus possible les dispositions des cloisonnés, leur apparence, leur physionomie en quelque sorte, et de dissimuler

l'emploi du nouveau procédé adopté par l'ouvrier pour l'émaillage de sa pièce. Cette tendance se constatera longtemps encore, et on en retrouvera la trace sur nombre de spécimens de la fabrication limousine. On la verra même se perpétuer dans l'exécution de certaines catégories d'objets, des crucifix notamment, dont la plupart garderont jusqu'à la fin du xiii^e siècle et même jusqu'au siècle suivant, un aspect archaïque très accusé.

Mais l'étude de ces objets mêmes établit que la taille d'épargne est le procédé universellement adopté dans les ateliers du centre de la France : il l'a été dès les premiers temps de la fabrication limousine, au point que nous ne connaissons pas un seul émail cloisonné pouvant être attribué avec vraisemblance à ces ateliers. Champlevés sont les émaux de Bellac ; champlevés ceux du coffret de Conques ; champlevés le Saint-Martial de la collection Bardac, les autres fragments et les disques qu'expose le même amateur; champlevés les émaux de la tombe de Geoffroi Plantagenet et des plaques Grandmontaines dont nous avons déjà dit un mot ; champlevés les émaux de ces milliers de fiertes, de coffrets, de plats de reliure, de reliquaires, d'objets de vaisselle de provenance incontestablement limousine que nos ouvriers fournissent à l'Europe entière durant deux siècles ou deux siècles et demi.

IV

L'étude des ouvrages d'orfèvrerie émaillée sortant des fourneaux de Limoges et remontant à la première période de la production, c'est-à-dire antérieure aux dernières années du xii^e siècle, confirme cette constatation déjà faite par tous les archéologues ayant quelque compétence en la ma-

tière, à savoir que, pendant un certain temps, nos orfèvres, comme ceux de l'Allemagne du reste, ont continué la tradition des Byzantins, leurs maîtres communs, en employant l'émail non aux détails seulement de l'ornementation, mais à l'exécution des parties essentielles du décor : des emblèmes religieux, des personnages, des sujets enfin. Ce système, conséquence de la préoccupation des artistes français de garder à leurs œuvres l'aspect des émaux byzantins, seuls connus partout, seuls en possession de la vogue et de la clientèle, commence à se modifier à la fin du xiie siècle : l'artiste emploie alors l'émail suivant de nouvelles données que nous indiquerons plus loin; mais les habitudes anciennes ne sont définitivement abandonnées que beaucoup plus tard. Encore, pour certains objets spéciaux, tels que les crucifix, pour lesquels, on l'a vu, la fabrication ne se départ pas des traditions archaïques, le sujet principal, le corps du Christ, continue à être représenté en pâte colorée. Nous pourrions formuler à cette occasion quelques curieuses remarques ; mais nous voulons nous borner à préciser ici, dans la mesure du possible, l'esprit dans lequel les premiers artistes de Limoges dont nous possédions des œuvres, ont fait usage des émaux.

A une date un peu postérieure à celle qu'accusent la plupart des objets dont nous avons parlé jusqu'ici, se rapporte une pièce d'importance capitale, que sa valeur artistique, sa date à peu près certaine (entre 1151 et 1160) et ses dimensions exceptionnelles (63 centimètres sur 34), ont toujours fait considérer comme un des monuments les plus précieux de l'émaillerie française : il s'agit de la tombe de Geoffroi Plantagenet, duc d'Anjou, second mari de l'impératrice Mathilde, père d'Henri II qui devint comte de Poitiers et roi d'Angleterre. Cette plaque, autrefois à l'église de Saint-

Julien du Mans, est aujourd'hui au musée de cette ville : elle présente la plus grande analogie avec les œuvres limousines de la première période, et on ne peut guère douter qu'elle ne soit le produit de la fabrication de Limoges : le fils de Geoffroi, Henri, étant devenu en 1152 duc d'Aquitaine par son mariage avec l'héritière du comte de Poitiers, et les chroniques mentionnant à plusieurs reprises le séjour de ce prince dans notre ville. Il convient de rappeler que l'origine limousine d'un certain nombre de tombeaux analogues est établie d'une façon catégorique par les textes historiques ou les documents.

La plaque tumulaire du Mans est non pas seulement décorée, mais littéralement couverte d'émaux. Le visage du duc, sa coiffure, ses vêtements, son bouclier, sont de pâte vitrifiée ainsi que l'ornementation du fond du tableau. Le coloris est assez varié : blanc, rosé, rouge, deux verts, trois bleus ; mais il manque de vivacité et d'attrait. L'objet offre au demeurant plus d'un trait de ressemblance avec les deux plaques de châsse ou de retable provenant de Grandmont, conservées au musée de Cluny, et dont les personnages, en couleur aussi, le décor, l'aspect général se rapportent à une époque peu différente (nous croyons ces dernières pièces antérieures à la canonisation du saint, 1189). La gamme des couleurs est à peu près la même que dans l'effigie du Mans : carnations rosées, blanc, bleu, vert, un peu de rouge, un peu de jaune. Nous avons déjà rapproché ces fragments du Saint-Martial de la collection Bardac.

LES VIEUX ÉMAUX DE LIMOGES A L'EXPOSITION DE 1900
SPÉCIMENS DES ÉMAUX DE LA PREMIÈRE PÉRIODE

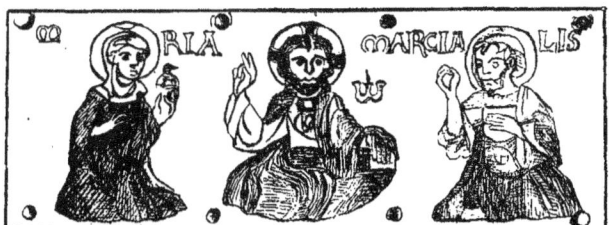

Plaque de châsse de la collection S. Bardac (XIIe siècle), pp. 13, 14, 15.

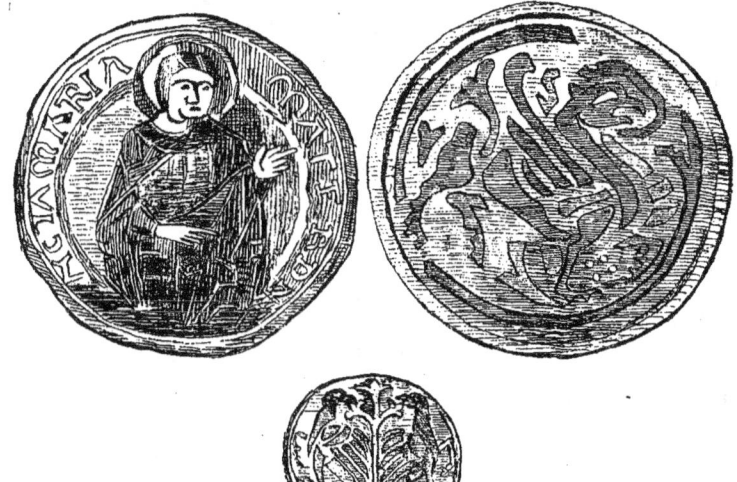

Disques de la châsse de Bellac (même époque), pp. 12, 13.

Disques du coffret de Conques (fin du XIe ou XIIe siècle), pp. 12, 13.

V

Plus beaux et plus purs que les émaux du Mans et de Cluny sont ceux de toute une catégorie de châsses dont un certain nombre de spécimens figurent à l'Exposition et qui se rapportent à la période la plus brillante de notre production au moyen âge. Le type le plus remarquable de cette série est incontestablement la belle châsse de l'église de Gimel. Nous ne connaissions ce magnifique objet que par la lecture d'une notice de M. l'abbé Poulbrière et de quelques pages de l'abbé Texier et du regretté Charles de Linas, quand nous eûmes la bonne fortune de l'étudier en compagnie de Mgr Barbier de Montault et de Léon Palustre, à la riche et instructive Exposition de Tulle, en 1887. L'impression produite sur nous par ce véritable joyau, dans les vitrines du Petit Palais, où il est pourtant assez mal éclairé, ne peut que nous confirmer dans nos appréciations d'il y a treize ans. L'art sincère qui apparaît dans cette œuvre, la naïveté et la variété des scènes, l'attitude expressive des personnages, l'originalité du dessin, et ce qui nous intéresse spécialement dans cette étude, la beauté des émaux et l'habileté de l'ouvrier qui les a employés, font de la châsse de Gimel, en même temps qu'une œuvre artistique d'une très grande valeur, un monument d'une importance capitale pour l'étude de l'histoire de notre émaillerie. Nos ateliers ont fabriqué un grand nombre d'objets de dimensions

supérieures : nous n'en connaissons pas qui soit plus soigné et mieux exécuté. Il va sans dire que nous avons surtout en vue, dans cette appréciation, le travail de l'émailleur : quantité de pièces bien connues sont, en effet, au point de vue de l'orfèvrerie, d'un mérite supérieur à celui de notre châsse.

Les figures du coffret de Gimel gardent un certain caractère de barbarie, et leur style ne permet pas d'attribuer la pièce au xiiie siècle ; elle présente au surplus un ensemble de caractères qui la rattachent aux œuvres de la fin du xiie.

A cette date, la renommée de l'œuvre de Limoges est déjà répandue au loin ; mais la production pour ainsi dire industrielle, la fabrication de menus objets et de pièces à bon marché, n'a pas encore pris le développement qu'elle acquerra un peu plus tard. Néanmoins, la technique de nos émailleurs est fixée et a obtenu son plus haut degré de perfection. Ils augmenteront leurs débouchés et l'importance de leur production ; mais leurs œuvres ne s'élèveront pas au-dessus du niveau qu'elles ont atteint à cette époque.

La gamme de couleurs que montre la châsse de Gimel est d'une richesse exceptionnelle. Aux tonalités que nous avons admirées sur les objets étudiés jusqu'ici, elle en ajoute que nous n'avions pas rencontrées ailleurs : notons un bleu d'une rare intensité, tirant sur le noir, et un violet superbe, que nous retrouverons seulement sur un petit nombre de pièces très soignées et dont les émaux translucides du xive et du xve siècles, et quelques plaques de nos plus habiles peintres émailleurs du xvie nous montreront des échantillons.

D'autres châsses, inférieures à celle de Gimel, mais non sans ressemblance avec elle, et exécutées dans les mêmes données (en ce qui a trait aux émaux, tout au moins), permettent d'étudier les ressources dont pouvaient disposer les artistes limousins de cette période et de se rendre compte des résultats qu'ils recherchaient et savaient obtenir. Un coffret (non compris au catalogue), appartenant à l'église de Meaux, appelle l'attention des amateurs. Les personnages figurés sur les faces de l'auge et sur les versants de la toiture sont plus grands que ceux de la châsse corrézienne ; le décor moins riche, l'ouvrage moins soigné dans son ensemble ; mais l'émail est d'une belle qualité et a été employé dans le même esprit.

Deux autres objets du même genre et de dimensions peu différentes demeurent dans la donnée que nous indiquions plus haut, et présentent des scènes, des personnages entièrement ou presqu'entièrement traités en émail : une de ces châsses (n° 2,415) appartient au diocèse de Tarentaise ; l'autre, dite de Saint-Rémy, à la Cathédrale de Châlons-sur-Marne (n° 2,413). Cette dernière, décorée de médaillons sur la face antérieure de l'auge comme sur le rampant du toit, a un aspect qui déroute un peu les archéologues habitués aux tonalités ordinaires de nos coffrets limousins : cet aspect inusité tient à l'importance exceptionnelle du rôle que jouent le vert et aussi le rouge dans la coloration.

Parmi les objets émaillés suivant la même méthode, figurant dans les vitrines du Petit Palais des Arts, on peut encore mentionner une petite châsse lyonnaise (sans numéro) intéressante à plus d'un titre ; une autre (n° 2,443) à M. Martin Le Roy.

La collection Martin Le Roy, si riche en spécimens de l'art limousin du moyen âge, possède plusieurs objets à sujets émaillés et tout particulièrement dignes d'être étudiés. Nous avons déjà mentionné plus haut une curieuse plaque représentant l'*Annonciation*; il faut y ajouter des châsses dont l'examen comparé pourrait donner lieu à d'utiles constatations.

VI

Cependant, une importante évolution s'accomplit, vers la fin du xii^e siècle, dans les traditions et les habitudes de nos ateliers. Les artistes de Limoges, maîtres désormais de leur technique et en possession d'une renommée qui assure de larges débouchés à leurs produits, s'affranchissent de la respectueuse fidélité qu'ils ont jusqu'ici gardée aux exemples de leurs devanciers, ou, pour parler plus exactement, jugent inutile de continuer plus longtemps à imiter les types byzantins. Le marché leur appartient aujourd'hui : ils peuvent se montrer eux-mêmes. Jusqu'alors employé, on l'a vu aux pages précédentes, pour les figures, les personnages, les sujets principaux, les parties du décor qui donnaient à l'objet sa signification et son caractère, l'émail ne va plus servir qu'à relever les détails secondaires de l'ornementation, à réchauffer et à varier la froide monotonie des fonds, à égayer l'œil ou à le reposer. Les données du décor de l'œuvre de Limoges vont être complètement modifiées, renversées pour ainsi dire. On ne

verra plus les scènes les plus caractéristiques de la légende des saints se détacher en couleurs éclatantes sur le cuivre, uni ou quadrillé, des fiertes où sont déposés les restes des bienheureux. Des statuettes en métal ou des figures en demi-relief, fondues et retouchées au ciseau, souvent des images plus froides encore, sans modelé et sans relief, de simples silhouettes tracées avec le burin sur un panneau, remplaceront désormais ces tableaux resplendissants. Nous retrouverons sans doute les belles et puissantes colorations des émaux sur les auréoles ou les nimbes qui ceignent la tête du Christ et de ses saints, sur les fleurs qui s'épanouissent autour d'eux, sur les élégants rinceaux, sur les délicates ramures qui courront le long des châsses et jetteront de tous côtés leurs feuilles, leurs fines vrilles et leurs fruits. Mais le sujet, la scène, la représentation de la vie, l'évocation du bienheureux, auront perdu de leur chaleur, de leur éclat et de leur vérité. Ce qui attire surtout les regards du chrétien, ce qui éveille ou avive sa foi, s'imposera moins à son attention et ne parlera plus pour ainsi dire la même langue à son cœur.

Où doit-on chercher la cause de cette modification dans les habitudes de nos émailleurs ? Obéirent-ils à une évolution du goût du public, à un caprice de leur clientèle, ou bien ne recherchèrent-ils qu'un moyen de simplifier un travail passablement compliqué? Cette dernière hypothèse est celle qui a été en général adoptée. La vogue grandissante de l'œuvre de Limoges réclamait une production plus facile et plus rapide. L'emploi de l'émail avait fait le succès et la renommée de l'orfèvrerie limousine; on ne pouvait songer à y renoncer ; mais il fut réduit à un rôle tout à fait accessoire, et dès le commencement du XIIIe siècle, la nouvelle méthode, dont

les dernières années du siècle précédent offrent déjà maints exemples, est adoptée par la plupart des ateliers.

Quelques-uns toutefois ne renoncèrent pas complètement à l'emploi de l'émail dans le costume des personnages. Une grande figure d'applique, de la collection Schickler (n° 2,411) offre un exemple curieux de ce système intermédiaire, dont une reliure d'évangéliaire de l'église de Saint-Nectaire (n° 2,500), une petite châsse de l'église de Noailles (sans numéro), une de l'abbatiale de Solignac (n° 2,490), et plusieurs autres pièces, montrent aussi des spécimens. En général, ce procédé mixte de décor n'a été appliqué que sur des ouvrages d'assez médiocre valeur. Sur les plus communs, on voit les vêtements des acteurs de la scène reproduite par l'artiste, rayés de larges bandes verticales ou transversales d'émail, d'ordinaire bleu turquoise : ce mode d'ornementation se rencontrent notamment sur les blouses qui affublent les informes troncs de poupées cloués sur beaucoup de petites châsses : celles par exemple de Sainte-Cécile d'Alby (sans numéro), de l'église de Saint-Merd-de-Lapleau (n° 2,453) et d'autres. Mais nous n'apercevons pas trois ou quatre objets de cette catégorie appartenant au département de la Corrèze et que nous avons pu établir à l'Exposition de Tulle de 1887, entr'autres les châsses de Saint-Pantaléon et de Laval. Ajoutons que nous n'avons pas retrouvé, sur les pièces que nous passons en revue au Petit Palais, d'échantillons de niellures analogues à celles qu'à la même Exposition nous avions observées sur les châsses d'Orliac-de-Bar et de La Fage.

La décoration émaillée, assez vulgaire du reste, de la grande châsse de Chamberet (n°2, 454), appartient à ce système intermédiaire dont nous ne connaissons pas d'autre spécimen aussi important.

VII

Un des types les plus remarquables et les plus complets de la production des émailleurs de Limoges au xiiiᵉ siècle, nous est présenté avec honneur, dans une grande vitrine dont il occupe le centre : C'est une belle châsse, d'assez grandes dimensions, de la galerie de M. le comte Gaston Chandon de Briailles (n° 2,462). D'un coloris intense, mais un peu monotone, où domine trop uniformément la note bleue, en dépit de quelques rehauts de rouge atténués par un emploi assez habile du blanc, ce coffret nous offre la plupart des traits distinctifs des produits de notre fabrication au cours du xiiiᵉ siècle : têtes en relief — ici d'une grande variété et d'une fort bonne exécution — appliquées sur des personnages dont le reste du corps est simplement gravé sur le cuivre (un des premiers exemples de l'emploi de ces têtes rapportées nous est fourni par un des tableaux Grandmontains dont nous avons plusieurs fois parlé et par une belle plaque du musée de Cluny, datant du xiiᵉ siècle) ; rinceau caractéristique, gracieux en dépit d'une certaine raideur, avec les feuilles de lierre et les fleurons si aisément reconnaissables pour les amateurs ; crêtes ajourées à entrées de clé. Une seule indication manque ici : la bande émaillée, en général bleue ou verte, plus rarement blanche ou grise, passant derrière les personnages et reliant les diverses scènes, comme une sorte de ligne d'horizon. Dix autres coffrets de la même époque présentent cette particularité.

En dehors de la châsse de la collection Chandon de Briailles et d'une belle fierte de l'église de Sar-

rancolin (n° 2,456), nous ne voyons pas beaucoup d'objets de la seconde période de la fabrication limousine et de la seconde manière de nos émailleurs, plus intéressants que le joli coffret ayant appartenu à M. l'abbé Texier et aujourd'hui la propriété de M. Hubert Texier, son neveu (n° 2.449). Nous retrouvons avec plaisir à Paris cet intéressant objet, et nous admirons de nouveau la composition naïve et originale des diverses scènes de la vie de sainte Valérie qui en décorent les parois et la toiture. C'est un spécimen des plus satisfaisants de bonne fabrication courante. La pièce n'a rien de luxueux ; elle n'en mérite pas moins d'être étudiée et d'être admirée. On trouve rarement, sur nos coffrets du moyen âge, une traduction aussi ingénieuse et aussi expressive de la légende du saint dont le reliquaire conserve les cendres vénérées.

Les panneaux de la châsse de sainte Valérie ont été reproduits dans l'*Essai sur les Emailleurs de Limoges*, de M. l'abbé Texier, et dans le beau livre de M. Rupin. *l'Œuvre de Limoges*. — Une grande châsse appartenant à la cathédrale d'Albi offre, avec cette pièce, des rapports frappants de style, de coloris et d'exécution, et paraît sortir du même atelier (n° 2,465). On peut mentionner, auprès de ces objets, comme types courants de la seconde manière des artistes de Limoges, une châsse de la cathédrale de Sens (n° 2,471), une autre de l'église d'Issoire (n° 2,467), une troisième de l'ancienne cathédrale d'Auxerre (n° 2,472), une quatrième appartenant à l'église de Saint-Junien (n° 2,482), etc., etc.

Nous ne pouvons nous attarder à passer en revue tous les objets émaillés provenant des ateliers de Limoges et renfermés dans les vitrines du Petit Palais. Nous avons dû nous borner à mentionner les plus importants ou les plus curieux ; et quand

nous aurons signalé la châsse de Saint-Aignan (n° 2,517), tirée du trésor de la cathédrale de Chartres, et dont la disposition a permis de reconstituer la pièce principale de la précieuse trouvaille de Cherves, près Cognac (Charente), nous n'aurons, croyons-nous, omis aucune des œuvres notables de fabrication limousine, exposées dans les galeries d'art rétrospectif.

VIII

Il ne sera peut-être pas sans intérêt pour les archéologues limousins de trouver ici un relevé des pièces d'orfèvrerie émaillée appartenant soit aux églises, soit aux musées ou aux collections particulières des trois départements de la Haute-Vienne, de la Corrèze et de la Creuse, qui figurent à l'Exposition de 1900. Nous en donnons le relevé d'après le Catalogue :

2,407, châsse de Bellac ; — 2,412, fierte de l'église d'Ambazac ; — 2,449, châsse de Sainte-Valérie, à M. Texier ; — 2,453, châsse de l'église de Saint-Merd-de-Lapleau ; — 2,454, châsse de l'église de Chamberet ; — 2,481, châsse de l'église de Laurière ; — 2,482, châsse de l'église de Saint-Junien ; — 2,490, débris d'une châsse de l'église de Solignac ; — 2,510, plaque de croix, au Musée de Guéret ; — 2,559, encensoir du Musée Adrien Dubouché ; — 2,590, coffret du même.

Nous avons noté de plus, dans les vitrines du Petit Palais, une seconde châsse de Bellac et deux châsses corréziennes au moins non portées au catalogue.

Un certain nombre d'objets d'orfèvrerie, envoyés par nos trois départements et ne rentrant pas

dans le cadre de cette étude, se voient dans les galeries du Petit Palais. En voici la liste aussi complète et aussi exacte que possible :

N° 1,595, croix reliquaire de l'église du Dorat ; — 1,596, reliquaire de Tous les saints, de l'église de Châteauponsac ; — 1,637, reliquaire pédiculé, de l'église d'Arnac-la-Poste ; — 1,673, reliquaire pédiculé de l'église de Saint-Michel, à Limoges ; — 1,678, chef reliquaire de Saint-Ferréol, à l'église de Nexon[1] ; 1,699, buste de saint Martin (émaux translucides), à l'église de Soudeilles ; — 1,688, deux bras reliquaires ; — 1,689, la statue de la Vierge et le reliquaire cylindrique (n° 1,691) de l'église de Beaulieu ; — le chef de Sainte-Essence, à Saint-Martin de Brive (n° 1699) ; celui de St-Dumine, à l'église de Gimel (n° 1,703) ; celui de Sainte-Fortunade, à l'église du bourg qui porte son nom (n° 1,733) ; — le calice de vermeil des religieuses de l'Hôpital de Limoges (n° 1,752) et celui de Sainte-Croix d'Aubusson (n° 1,751) ; — le bras reliquaire de l'église de Mailhac (n° 1,805) ; — 1,803, bougeoir de la collection de M. Haviland. — Parmi les objets qui, n'appartenant pas à la section d'orfèvrerie, se rattachent à l'usage liturgique, sont conservés dans la province et y ont été sans doute exécutés, mentionnons les lutrins en fer forgé de la cathédrale de Limoges (n° 462) et de Saint-Martin de Brive (n° 461), les fers à hosties de Bussière-Poitevine (n° 460), de Mailhac (n° 468), de Cussac (n° 469), de Saint-Léger-Magnazeix (n° 484). Nous sommes moins sûrs, en dépit des arguments de notre très savant et regretté ami Jules de Verneilh, de l'origine limousine du beau triptyque d'ivoire connu sous le

(1) Il est porté deux fois au catalogue, sous les n°s 1,678 et 1,693 *bis*.

nom de « Vierge de Bourbon », exposé par M. Sailly, notaire à Limoges, et que nous avons le plaisir de rencontrer en bonne place, dans la seconde salle du Petit Palais, catalogué sous le n° 50. La précieuse dalmatique envoyée à Saint-Etienne de Muret, dans les premières années du XIIe siècle, par « l'Emperesse » Mathilde, et conservée dans l'église d'Ambazac, est tendue dans une vitrine qui occupe le milieu d'une des salles suivantes (n° 3,254). Nous n'avons pu l'obtenir pour notre Exposition de 1886, à l'Hôtel de ville de Limoges[1]. M. Molinier a eu plus d'habileté que nous, — ou de pouvoir.

Quelques-unes des plus belles pièces de nos églises, de celles qui offrent le plus d'intérêt au point de vue de l'histoire de l'art, manquent dans les galeries du Petit Palais. Signalons entr'autres le joli ange de style byzantin, aux ailes émaillées, de l'église de Saint-Sulpice-les-Feuilles, la statuette de Saint-Sébastien appartenant à la même église et dont le socle est orné de précieux émaux peints, les jolies croix filigranées d'Eymoutiers, des Cars et de Gorre, le reliquaire en cristal de

(1) Mentionnons encore, parmi les objets provenant de notre province et exposés dans les galeries d'art décoratif : une patère antique et une grande lampe gallo-romaine, au Musée de Guéret (nos 234 et 235) ; une statuette de femme soutenant son enfant, XVIe siècle, à M. Haviland (n° 355) ; un jeune homme tirant une épine de son pied, au même (n° 354) ; une statuette d'enfant, XVIIIe siècle, au même (n° 382) ; un grand chandelier du XVe siècle, à M. Dru (n° 427) ; une gourde en grès de la fabrique de Beauvais, XVIe siècle, au Musée national de Limoges (n° 910) ; — notons que la fabrique de faïence de Limoges n'était représentée par aucun spécimen ; — un bougeoir en forme de chaise à porteurs, orfévrerie, XVIIIe siècle, à M. Haviland (n° 1.830) ; un étui de coupe en cuir gravé, XVIe siècle, au Musée de Limoges (n° 3.296) ; un manuscrit (chronique, XIIe siècle) de la Bibliothèque communale de Limoges (n° 3,344) ; des fragments sculptés en pierre, du XIe siècle, provenant de l'abbaye de La Règle, au Musée de Limoges (n° 4.616) ; un chapiteau du XVe siècle, au même (n° 4,643 ; un buste de femme, terre cuite, à M. Haviland (n° 4,692).

Milhaguet, le précieux buste de sainte Valérie, de Chambon, enfin la belle tête de saint Etienne de Muret que l'église de Saint-Sylvestre tient de l'abbaye de Grandmont.

IX

L'évolution que nous avons signalée dans l'emploi de l'émail était déjà un indice de décadence. Les nécessités de la production commerciale l'emportaient ; on visait à fabriquer vite et beaucoup, plutôt qu'à fabriquer bien. Les œuvres du XIIIe siècle paraissent avoir été en général moins soignées et moins riches que celles de la période qui avait précédé ; tout au moins ne surpassèrent-elles pas ces dernières en importance, non plus qu'en délicatesse et en originalité. Au XIVe siècle, le déclin de l'orfèvrerie émaillée s'accentue. Au siècle suivant la vogue l'a abandonnée et on n'entend plus parler, pour ainsi dire, de l'œuvre de Limoges. Le silence se fait autour des produits de nos ateliers ; mais il ne sera pas de longue durée.

Un art nouveau, un art original dans ses procédés, puissant et délicat dans son expression, ingénieux et varié dans ses ressources, ses visées, ses adaptations, un art d'une rare valeur décorative et d'un merveilleux attrait, révèle tout à coup, vers la fin du XVe siècle, son existence dans la vieille cité des orfèvres. Y est-il né ? Tout porte à le croire ; mais nous chercherions en vain, dans les rues irrégulières de l'industrieuse ville, son premier foyer, son berceau, la trace ou le souvenir des essais et des tâtonnements de son début. Ce défaut absolu de traces serait de nature à confirmer l'hypothèse d'une origine étrangère et

d'une importation. D'où viendrait-il néanmoins ? Aucun pays de l'Europe, à cette époque, ne le pratique, ne le connaît. L'Italie seule le voit apparaître à peu près à la même date ; mais elle le cultive peu et ne le conçoit pas dans le même esprit. Chez nous, il se montre tout d'un coup, barbare encore, mais en possession de ses éléments essentiels, de ses principaux moyens, de sa technique : il surgit, à peu près sûr de lui, d'un atelier anonyme dont l'emplacement demeure inconnu. Rien n'a annoncé son éclosion ; rien n'y a préparé le goût public ; rien ne l'explique, et jusqu'ici les hypothèses formées sur son origine ne reposent sur aucun fait établi. Pas une donnée certaine à cet égard : pas un spécimen, pas un document ne nous fournit le plus léger indice. Le point de départ de cette nouvelle fabrication, de cette seconde « œuvre de Limoges ». est-il un heureux hasard ou l'effort plus ou moins conscient d'un artiste de génie ? Nul ne peut le dire ; nul ne connaît les débuts de l'émail peint et n'a suivi les phases par lesquelles il a passé avant de nous apparaître. On prétendait autrefois que nos premiers émailleurs avaient emprunté à l'Italie ce genre de travail et ses procédés ; on paraît avoir aujourd'hui, sinon abandonné cette hypothèse que, seules, d'autres hypothèses étayaient, tout au moins l'émettre avec plus de réserve. Il existe déjà des émaux peints dans notre province au moment où Charles VIII passe les Alpes. De plus, les émaux italiens, nous l'avons dit, ne ressemblent guère aux nôtres ; leurs procédés diffèrent de ceux en usage chez nous ; leur production a été limitée. sans rayonnement à l'extérieur, sans renommée et sans vogue auprès des contemporains. Enfin, il n'y a aucune raison pour croire que les plus anciens spécimens d'origine italienne qu'on connaisse, soient antérieurs aux premières peintures limousines en émail.

X

La faveur accordée aux émaux translucides dont l'usage paraît être commun à Limoges au xiv⁰ siècle — les statuts de nos orfèvres datés du 20 février 1394 v. st. (1395) en font foi — peut n'avoir pas été sans influence sur l'abandon de l'émail opaque des orfèvres et sur l'évolution de notre industrie ; mais voir, dans l'emploi de ce procédé, la première phase en quelque sorte de la peinture en émail, nous paraît excessif. Tout au plus l'émail translucide, dont l'usage ressort à l'art de l'orfèvre, on pourrait même dire à celui du bijoutier, a-t-il fourni une indication sérieuse à l'émaillerie ; néanmoins il demeure, il faut bien le remarquer, dans l'ancienne donnée qu'il ne fait que rajeunir. Si ce procédé procure aux couleurs vitrifiées une intensité et un éclat particuliers, il ne met en jeu que d'une façon très rudimentaire les éléments nouveaux qui déterminent et constituent la technique spéciale de la peinture en émail. Et c'est dans cette technique et dans les ressources mises par elle à la disposition de l'artiste, que consiste essentiellement l'innovation. Il faut, en ces matières, regarder de près les choses. Nous le répétons : l'émail translucide est (en général du moins) un émail d'orfèvre, plus ou moins serti comme une gemme, appliqué isolément. Il ne constitue pas un art spécial et n'a rien de la peinture, pas plus que l'émail opaque : on ne saurait y voir qu'un élément et un détail d'ornementation, un « truc » ingénieux, s'il nous est permis de recourir à ce mot si souvent employé de l'argot des coulisses. Ce n'est après tout qu'un verre, fondu

sur place et appliqué sur un relief pour le faire valoir, et ajouter l'éclat de la couleur à celui du métal sous-jacent.

Il y a beaucoup de chemin à parcourir, à gravir plus d'un degré, pour s'élever de cette donnée, fort simple, à la notion de la peinture en émail, infiniment plus compliquée. Il faut, avant d'y atteindre, découvrir bien des petits procédés, triompher de bien des difficultés, fixer toute une série d'opérations, et, quoiqu'on en ait dit, pas une pièce un peu caractéristique, pas un jalon précis ne marque une seule étape de cet itinéraire. La précieuse collection d'émaux translucides réunie dans la première vitrine de la galerie d'Apollon, au Louvre, ne nous fournit à cet égard aucune indication un peu claire. La fabrication, active à Limoges, aux xiv^e et xv^e siècles, des bassins, des gémellions, des plats, de la vaisselle émaillée, marque, on n'en peut douter, un changement dans les habitudes de production et de décor de nos ateliers, mais n'apporte aucun indice de l'évolution, disons mieux, de la transformation qui va s'y opérer. Elle ne la fait même pas pressentir. Tout au plus atteste-t-elle que l'esprit de nos ouvriers est en travail.

Quoiqu'il en soit, nous cherchons en vain, à l'Exposition universelle, un objet quelconque pouvant se rapporter à un point intermédiaire de la transition entre l'émail translucide et l'émail peint. On n'y trouve pas une pièce d'où il soit permis de tirer une induction, si faible soit-elle, sur la naissance ou sur la généalogie du nouvel art. Pas une non plus dans les Musées. Une complète obscurité continue d'envelopper la naissance et l'enfance de cette délicate industrie.

On s'est demandé si en Limousin, comme en Italie du reste, les progrès effectués et la vogue conquise par les peintres en vitraux du xv^e siécle,

n'ont pas déterminé l'évolution accomplie à cette époque par l'émaillerie. On sait que beaucoup de nos églises : celles d'Eymoutiers, de Solignac, de Saint-Michel de Limoges, possèdent des verrières exécutées entre les dernières années du règne de Louis XI et les premières de celui de François I*er*. Que l'idée de peindre en émail sur une plaque de cuivre préalablement émaillée ait été suggérée par la pratique de la peinture sur verre, et qu'un artiste verrier ait ouvert la voie à nos émailleurs : rien de plus naturel, rien de moins improbable. Nombre d'archéologues, et des plus distingués, ont admis cette filiation, et nous n'avons pas une raison sérieuse à objecter à leurs arguments, d'autant qu'au xvi*e* siècle nous trouvons les mêmes familles, parfois les mêmes artistes, pratiquant simultanément les deux industries. On sortirait toutefois de la réalié des choses en poussant trop loin l'analogie entre les deux genres de produits : la peinture sur verre et la peinture en émail restent deux arts distincts recourant à des procédés non sans quelque rapport et employant parfois les mêmes substances, mais différents en somme, s'inspirant à beaucoup d'égards de données dissemblables et envisageant du reste chacun un but particulier, sans rapport avec l'objet que l'autre se propose.

XI

On sait que les premiers émaux peints de Limoges ne portent pas de signature, et par suite ne peuvent être datés qu'approximativement. Les plus anciens que nous connaissions appartiennent à la fin du xv*e* siècle : au dernier quart, au dernier tiers, tout au plus. On ne se permet plus à

présent de parler d'émaux peints remontant à une date antérieure. Il y a cinquante ans, les archéologues les plus sérieux dataient du xiv° siècle certaines peintures en émail. Les idées à cet égard se sont singulièrement modifiées et précisées. Un émail peint, attribué à la première moitié du xv° siècle, serait aussi suspect aujourd'hui qu'un livre imprimé en caractères mobiles daté de 1400 ou de 1410. Au demeurant, les seules pièces dont un document précis nous permette d'affirmer l'existence avant la fin du xv° siècle, sont les plaques décorant un reliquaire surmonté d'une statuette de saint Sébastien en argent doré, et conservé aujourd'hui dans la sacristie de l'église de Saint-Sulpice-les-Feuilles. Nous avons regretté tout particulièrement de ne pas trouver dans les vitrines de l'Exposition ce précieux objet, dont les panneaux présentent des scènes peintes en émaux sur une couche d'émail blanc et d'un coloris singulièrement terne et froid. Ils sont mentionnés en termes catégoriques à l'inventaire du trésor de l'abbaye chef-d'ordre de Grandmont, dressé les 15 et 16 février (1495 vieux style) 1496 : « Ung reliquaire de sainct Sébastien, le pié duquel est esmaillé, et ledit sainct d'argent doré, assez petit ». Une de ces plaques montre les armes du donateur, Guillaume Lallemand, évêque de Cahors, abbé général de Grandmont de 1471 (ou 1474) à 1495, époque de sa mort.

D'autres émaux, appartenant selon toute vraisemblance au xv° siècle, et provenant de nos premiers ateliers, figurent aux galeries des Champs-Elysées. Nous y reconnaissons la curieuse plaque trouvée par la ville de Limoges dans la succession de M. Fournier, et représentant la *Mise au Tombeau de Notre-Seigneur*. Ce petit tableau, placé aujourd'hui au Musée national Adrien Dubouché, est des plus caractéristiques : les couleurs, plus

chaudes que celles des panneaux du reliquaire de Saint-Sulpice, n'en sont pas moins éloignées encore du coloris éclatant des émaux de la belle période. La plaque de cuivre sur laquelle la matière fusible a été étendue, a une assez forte épaisseur : cette épaisseur du métal se retrouve dans toutes ou presque toutes les œuvres des primitifs et on peut y voir, en général, un indice d'ancienneté. La collection-Chalandon possède une *Mise au Tombeau* du même auteur, peu différente de celle du Musée de Limoges, tout au moins procédant de la même façon d'interpréter et présentant la même distribution des personnages, avec une exécution moins soignée et moins d'expression dans les physionomies. Ces pièces et quelques autres, offrant avec elles un certain air de famille et toutes d'un aspect barbare, — notons dans le nombre un beau et curieux triptyque, *La Crucifixion* — constituent un groupe tout à fait à part d'œuvres ayant en général un certain mérite et remontant, sinon à la toute première période de l'émail peint, tout au moins à la période qui a immédiatement suivi ses débuts : dernières années du xve siècle ou premières années du xvie. Sur ces petits tableaux on ne peut inscrire avec certitude aucun nom d'artiste connu. Ils ont toutefois une assez grande ressemblance avec les pièces du Musée de Cluny et de la collection Dzyalinska sur lesquelles on lit le nom bizarre et inconnu à Limoges de *Monvaer* ou *Monvaerni*, énigme dont nul n'a pu jusqu'ici trouver le mot.

Un des plus jolis spécimens de ce groupe est un autre émail du Musée Adrien Dubouché, que nous retrouvons aussi à Paris et qui représente *l'Adoration des Mages*. L'évêque Jean Barton de Montbas est agenouillé, avec les rois de l'Orient, devant la crèche (n° 2,621). La présence de cet évêque, dont la pièce porte les armoiries, permet

d'affirmer que la pièce a été exécutée entre 1484 et 1510. Le Musée de Guéret possède un charmant morceau : *Les Bergers à la Crèche*, qui peut être rapproché de celui-ci.

L'Exposition offre peu d'émaux peints tirés des musées ou des collections particulières de notre province. Sans parler des brocanteurs qui ont jadis fait des affaires d'or avec nos compatriotes, plusieurs amateurs intelligents qu'amenèrent à diverses époques à Limoges les hasards de la carrière administrative : M. le baron de Théïs, M. Germeau, M. de Marpon, ont su, de bonne heure, recueillir pour leurs cabinets ce que nous avions conservé des belles œuvres de nos émailleurs et ne nous ont guère laissé que des pièces insignifiantes. Nous relevons à peine, sur le catalogue des Arts décoratifs, cinq ou six plaques empruntées au pays. Ce sont : *l'Adoration des Mages,* du Musée de Limoges (n° 2,621) ; *la Mise au Tombeau,* au même (n° 2,622) ; *Un Baiser de paix,* appartenant à la cathédrale de Limoges (n° 2,775) ; un autre, au Musée de Guéret (n° 2,777) ; une assiette, appartenant au même (n° 2,778) ; une coupe hexagone, de Jacques Laudin, au Musée de Guéret (n° 2,767) ; les jolis canons d'autel de la cathédrale de Limoges, œuvre de Nicolas I Laudin (n° 2,771).

XII

A un autre atelier, qui va pendant un siècle jouir d'une réputation méritée, appartiennent un certain nombre de plaques d'un aspect archaïque très particulier : les plus anciennes, reconnaissables à la composition naïve, parfois compliquée,

des scènes ; au dessin suranné, souvent maniéré, des personnages ; à l'inspiration pleine de foi et de sincérité de l'artiste ; à certaines dispositions des paysages, aux traits noirs qui accentuent les détails et cernent les figures de ces tableaux comme celles des ouvrages du groupe précédent, et aux perles d'émail en relief semées, dans beaucoup de ces pièces, sur les auréoles, les coiffures, les vêtements, les tapis, — remontent aussi haut, plus haut peut-être que les œuvres attribuées à l'atelier de l'énigmatique Monvaerni. Ce sont les émaux des premiers Pénicaud, dont la liste et la généalogie ont été fort incomplètement établies. Les créateurs de cet atelier semblent avoir pris de préférence pour modèles les miniatures de nos vieux manuscrit. Leurs compositions ont une forte saveur du moyen-âge. De cette famille, qui a fourni plusieurs peintres de vitraux, le premier dont la personnalité se dégage avec certitude du brouillard anonyme du xve siècle, est, comme on le sait, un Léonard. Il a mis son nom, ou plutôt le diminutif familier de ce nom, *Nardon*, sur un morceau de toute rareté conservé au Musée de Cluny et portant la date de 1503. C'est le premier des émailleurs de Limoges connus[1], mais il n'a sûrement pas été le premier peintre émailleur de notre ville.

L'Exposition possède, de l'atelier de Nardon, un certain nombre de plaques qu'on ne saurait toutefois attribuer à cet artiste lui-même en toute assurance, la plupart du moins. Car il se pourrait qu'elles fussent l'œuvre d'autres Pénicaud de la première époque. Une *Descente de Croix*, de la

(1) Nous avons signalé un « Léonard Pénicaud, orfèvre », mentionné en 1495 par deux documents des archives de l'hôpital de Limoges. S'agit-il de Nardon ?

collection Cottereau ou P. Garnier (nous n'avons pas réussi, vu la finesse des pattes de mouche des étiquettes, dont beaucoup étaient absolument illisibles, à reconnaître si la pièce étudiée est le n° 2,633 ou le n° 2,634 du catalogue), sortie très probablement de ses fourneaux, présente un exemplaire intéressant d'une composition que le joli émail de l'ancienne collection Taillefer, aujourd'hui au Cercle de l'Union, de Limoges, reproduit avec infiniment plus de délicatesse et de charme, modifiée du reste et heureusement complétée. Tous ces primitifs donnent l'impression d'œuvres en partie seulement originales, mais bien conçues et d'une composition plus savante, dans sa naïveté, qu'elle n'apparaît au premier abord. Nous ne les examinerons pas en détail ; elles seront étudiées, nous le savons, avec toute la compétence et tout le soin qu'on puisse souhaiter, par notre excellent confrère et ami M. Louis Bourdery, et par bien d'autres, non moins qualifiés pour s'acquitter de cette tâche, non moins bien préparés à l'entreprendre. Nous pouvons toutefois mentionner, dans le nombre des produits certains de l'atelier des Pénicaud, l'intéressant triptyque du Musée de Bourges (n° 2,623) ; celui, bien connu, du Musée d'Orléans (2,626) ; *l'Annonciation*, de la collection Dollfus (2,638), — le premier de Nardon, le second de Jean I, le troisième de Jean II.

XIII

Une autre série de productions se distingue par son coloris et par l'usage fréquent de l'application directe des couleurs sur le cuivre, ou tout au moins de leur disposition sur un simple fondant non

coloré, procédé qui s'inspire de la pratique des émaux translucides. A cette catégorie de pièces, très nombreuse puisqu'elle comprend la majeure partie des émaux de fabrication courante du xvie siècle, se rattachent presque toutes les suites de la vie de Notre-Seigneur Jésus-Christ, de la Vierge et de la Passion, inspirées par les gravures bien connues d'Albert Dürer : on en trouve quelques plaques dépareillées dans des centaines de musées et de collections particulières. Il n'est guère d'amateur ne possédant un spécimen au moins de cette production qui semble avoir été énorme. Mais les séries complètes sont rares, et un petit nombre seulement d'églises et de galeries publiques peuvent se vanter d'en posséder.

Par une rare fortune, l'Exposition a pu en obtenir deux, tout à fait typiques et donnant l'idée la plus exacte des produits industriels des ateliers de Limoges à l'époque de leur plus grande activité. Ces suites de tableaux, déjà signalées du reste à l'attention des archéologues et des artistes, sont la propriété de deux églises et ont été disposées en triptyques destinés à garnir un rétable d'autel.

L'une d'elles (n° 2,709) appartient à l'église de Noroy (Oise) et a, pendant les premiers mois de la durée de l'Exposition, porté, si nous ne nous trompons, une étiquette l'attribuant au Musée de Clermont, même département. Elle se compose de vingt-quatre tableaux disposés en trois rangées de huit chacune : le premier représente l'*Annonciation*; le dernier l'*Ascension*. Le cycle terrestre de la rédemption du genre humain figure donc tout entier dans cette œuvre. Les émaux, généralement d'un coloris chaud, sont d'une assez bonne qualité. La gamme employée par l'artiste comprend le bleu, le blanc, le brun, le jaune, le rouge ou lilas vineux, le vert et le ton chair, — exceptionnellement le rouge franc. — Les personnages

ne sont point trop mal modelés, et les têtes ont un certain relief. Toutefois le dessin est souvent assez sommaire. L'émailleur n'a employé ni le paillon d'or ou d'argent sous-jacent, ni les rehauts d'or posés après la cuisson de l'émail; ses tableaux, néanmoins, ne manquent pas d'éclat.

Le triptyque de l'église Notre-Dame de Vitré (n° 2,791), moins intéressant, se compose de trente-deux tableaux, de dimensions beaucoup plus réduites et formant quatre rangées. Ces plaques sont sensiblement inférieures aux précédentes. La composition en est moins soignée, le dessin plus sommaire encore, le modelé moins bon, le coloris même un peu moins vigoureux et d'un moindre effet, en dépit de quelques rehauts d'or. Toutefois, l'aspect des deux garnitures d'autel est à peu près le même : on s'en rend très bien compte au Petit Palais, où les deux triptyques ont été placés en regard l'un de l'autre, sur les deux parois opposées de la même salle. Ces précieuses pièces sont, par malheur, parvenues aux organisateurs de l'Exposition un peu tard, alors que le travail de classement des objets et d'aménagement des locaux était déjà avancé. Aussi ne figurent-elles pas dans la galerie des émaux : ce qui nous semble à tous égards regrettable.

L'analogie que présentent les émaux de ces deux suites et beaucoup de plaques isolées, de diverses provenances, avec un *Ecce Homo* du Musée de Cluny, portant la signature N. B. et la date de 1547, permet sinon de désigner un des ateliers qui ont surtout fourni les émaux de cette catégorie (ces initiales se rapportent-elles à Nicolas Bardonnaud, que les répertoires de Saint-Martial nomment en 1578 avec la qualification d'émailleur, ou à un membre des familles Benoit, Bouny ou Boysse non encore connu par les documents?), tout au moins de constater que toute cette pro-

duction d'aspect archaïque, de moyens restreints, de mérite inférieur, et qu'on était tenté d'attribuer à la fin du xve ou aux toutes premières années du xvie siècle, s'est poursuivie au moins jusqu'au milieu de ce dernier et probablement beaucoup plus tard.

XIV

Et pourtant, au moment où ces produits de pacotille se répandent à profusion dans toute l'Europe, la peinture en émail a déjà donné quelques-uns de ses chefs-d'œuvre, et la plus brillante période de l'histoire artistique de Limoges est ouverte. Cette phase, qui ne doit pas avoir beaucoup plus d'un demi-siècle de durée, commence vers 1530. On a des ouvrages de Léonard Limosin datés de 1532 ; de Pierre Reymond, datés de 1534 ; de Couly Noalhier, de 1539 ; de Pierre Courteys, de 1545 ; de Jean Court, dit Vigier, de 1555. Toute cette belle pléiade de jeunes artistes s'est mise en marche presqu'en même temps ; elle est nourrie des vieilles traditions de l'art limousin ; mais l'esprit nouveau a soufflé sur elle. Sans perdre de vue tout à fait les leçons de leurs maîtres, nos émailleurs se laissent éblouir aux splendeurs de la Renaissance, emporter à ses élans et à ses fougues, charmer aux beautés de l'art antique retrouvé. Chacun va de son côté, au gré de son imagination, à l'allure de son tempérament, à l'élan de son génie. La production des ateliers de Limoges s'individualise pour ainsi dire tout d'un coup. Plus d'anonymat, plus de caractères généraux ne distinguant que des produits collectifs. Chaque artiste a son faire, sa manière, son cachet à lui. Il ne faut plus parler de traditions d'atelier, mais de style per-

sonnel. Une donnée nouvelle se fait jour du reste dans les œuvres des Limousins, et en modifie les tendances comme l'aspect. Avec les deux grands émailleurs qui sont à la tête du mouvement et qui demeureront, aux yeux de la postérité, les plus hauts représentants de notre art au XVIe siècle : Léonard Limosin et Pierre Reymond, l'idée décorative, timide et vague au début, s'accentue, se précise et se développe. Ce ne sont plus seulement de petites images, des plaques, des tableautins qui sortent des fourneaux de Limoges. En dehors du sujet proprement dit, le décor s'élargit et prend en peu de temps une importance considérable. A l'excipient même qui se couvre d'émail, l'artiste impose les formes qu'il juge les plus propres à recevoir et à faire valoir ses peintures. Pendant que le Limosin jettera, autour de ses portraits et de ses plats, des bordures, des encadrements dont la richesse, la variété, le mouvement, la puissante fantaisie peuvent aller de pair avec ce qu'on admire dans les œuvres des ciseleurs les plus délicats, des plus grands sculpteurs sur bois ou sur pierre de l'époque, — Reymond couvrira de ses magistrales grisailles d'une si belle réussite et parfois d'une si haute allure, d'une si extraordinaire intensité d'expression, des centaines de coffrets, de coupes, d'aiguières, d'assiettes, de plateaux, d'objets de toutes les formes, qu'il saura décorer avec une merveilleuse entente de l'effet, le plus souvent avec un goût exquis. Ainsi la renommée de la vaisselle émaillée de Limoges va se renouveler et grandir ; mais les pièces splendides que se disputeront les princes, les grands seigneurs, les riches prélats, ne sortiront plus de l'atelier de l'orfèvre ; le travail du peintre seul fera leur beauté et leur valeur.

De tous nos grands émailleurs de la Renaissance, l'Exposition possède des morceaux de premier ordre, à peu près tous déjà connus et dignes

de leur réputation. Nous ne saurions nous étendre ici sur les œuvres de chacun : nous ne nous proposons pas d'écrire un compte rendu, ni une revue. Cet ensemble, d'un éclat sans pareil, fournit certainement un des plus beaux coups d'œil offerts au visiteur de nos innombrables palais. Il n'est pourtant pas difficile de reconnaître que la séparation des collections, la distribution des locaux n'a pas permis un aménagement tout à fait favorable, et que si les organisateurs de cette magnifique exhibition s'étaient surtout préoccupés de l'effet à produire, ils auraient pu aisément en obtenir un autrement frappant et autrement prestigieux. Tel qu'est présenté ce choix admirable, il donne la plus haute idée du mérite de nos émailleurs ainsi que des ressources de leur art. Et les visiteurs du Petit Palais en garderont un long souvenir.

XV

Au moyen âge, durant la vogue universelle de notre orfèvrerie émaillée, plusieurs maîtres de Limoges acquirent une réputation personnelle qui franchit les limites de la province, dépassa même les frontières du royaume. Tel ce Jean, qui fut appelé en Angleterre pour le tombeau de Walter Merton, évêque de Rochester, et qui paraît devoir être identifié avec Jean de Chantelas ou de Chatelas, l'auteur du mausolée de Thibaut IV, comte de Champagne ; tel aussi, sans doute, ce Chatard que le chroniqueur de Saint-Martial qualifie de « *clarissimus aurifex.* » Mais aucun artiste de cette époque ne paraît avoir occupé parmi les orfèvres contemporains une place à part, absolument éminente et indiscutée.

Aucun, semble-t-il, n'a été, pour ainsi dire, aux yeux du public, le champion de l'art limousin de cette époque et n'a en quelque sorte personnifié celui-ci. La peinture en émail se résume au contraire et s'incarne dans un homme dont le nom seul évoque à l'esprit du connaisseur la synthèse complète des genres les plus divers, des essais les plus hardis, des œuvres les plus parfaites : c'est Léonard Limosin. Ce personnage, dont nous ne pouvons dater ni la naissance ni la mort, — qui a été marié et dont la femme n'est nommée dans aucun acte, — qui a eu des enfants dont nous ne connaissons pas le nombre, — qui a passé une grande partie de sa vie à Limoges et dont l'existence a laissé si peu de traces dans les documents contemporains de nos archives qu'à peine pouvons-nous préciser deux ou trois faits le concernant, — a poussé l'art de l'émaillerie au plus haut degré où il ait été jamais porté. Léonard fut l'émailleur par excellence : il tira des couleurs vitrifiables tout ce qu'on en pouvait tirer de son temps, changeant sans cesse de méthode, de cadre, de sujet et d'horizon, créant et innovant chaque jour, modifiant sa palette, employant successivement, parfois simultanément, tous les procédés ; hardi, ingénieux, curieux, original jusque dans ses copies, toujours à la recherche de nouveaux moyens et d'effets nouveaux ; fabricant, avec un outillage nécessairement défectueux et des notions chimiques tout à fait rudimentaires, d'énormes plaques presque toutes d'une rare beauté d'exécution et d'une réussite parfaite ; peignant, à l'aide de sa spatule rigide et de sa poussière fusible, avec autant de liberté, d'aisance, de vigueur, d'emportement que d'autres à l'aide de leurs couleurs fluides et de leur souple pinceau, — accomplissant des tours de force qui émerveillent encore de nos jours les émailleurs de profession, et produisant une quantité énorme de chefs-

d'œuvre demeurés, après plus de trois siècles, pleins de fraîcheur, de jeunesse et d'éclat.

Cet homme étonnant domine, pendant près de cinquante années, et de très haut, la production artistique de notre cité. Il y a d'autres émailleurs à ses côtés ; mais aucun n'est son rival, aucun ne se met en parallèle avec lui. Lui seul embrasse le champ tout entier de l'œuvre de Limoges. Lui seul est complet et maître dans tous les domaines. La production de tous les autres artistes, de tous les autres ateliers de Limoges viendrait à être anéantie, que l'œuvre seule de Léonard suffirait à donner une idée complète des ressources, des effets et des splendeurs de la peinture en émail.

XVI

Si, avec la vitrine de MM. Mannheim et Oppenheim, et avec quelques grisailles choisies des collections Kahn, Rothschild, Boy, Cottereau, Grandjean, etc., l'œuvre de Pierre Reymond est magnifiquement représentée dans la galerie des Emaux, celle-ci possède, de l'œuvre de Léonard, des spécimens admirables et célèbres dans le monde entier. Vingt ou vingt-cinq morceaux portent sa signature ou trahissent nettement sa touche. Nous ne nous arrêterons que devant les pièces capitales de ce superbe ensemble. Elles ont saisi, pour ainsi dire, l'attention des visiteurs, qui se sont toujours pressés nombreux devant elles.

Un sujet a tenté plusieurs de nos émailleurs de la Renaissance : *Le Festin des Dieux*. La réunion, autour d'une table couverte de vases de formes élégantes, des principales divinités de l'Olympe antique, offrait en effet à l'artiste une occasion de montrer son talent de compositeur et

de dessinateur, et de déployer les ressources de son pinceau. Raphaël en avait jugé ainsi. Les vitrines de l'Exposition ne renferment pas moins de quatre ou cinq compositions, d'auteurs différents, sur ce sujet. Toutes s'inspirent du maître d'Urbino. Le baron Oppenheim possède un plat ovale représentant *le Festin des Dieux* en grisaille, avec rehauts de ton chair, classé sous le numéro 2,747, et intéressant à plus d'un titre. Un plat rond, à M. Maurice Kahn (n° 2,670), reproduit le même sujet ; mais dans l'un comme dans l'autre, Jupiter et Mars, Vénus et Junon sont représentés avec des physionomies se rapportant à leurs attributions et à leur légende : aucune de ces figures ne rappelle les traits d'un personnage connu.

Le *Festin des Dieux* de Léonard Limosin, qui a été acheté à la vente Fountaine, à Londres, au prix vraiment respectable de 183,750 francs (c'est le chiffre le plus élevé qu'ait encore atteint un émail dans des enchères publiques), appartient aujourd'hui à M. le baron Alphonse de Rothschild. Le sujet occupe tout le fond d'un plat ovale. Les personnages, dont la disposition ne diffère pas beaucoup de celle adoptée dans les deux émaux que nous avons mentionnés plus haut, sont de dimensions moindres: mais l'artiste les a dessinés avec une finesse et une précision, peints avec une sûreté de main, une délicatesse, une harmonie, un éclat de couleurs qu'on ne saurait assez admirer. Toutes ces figures sont des portraits, et on y reconnaît les traits du roi Henri II, de la reine, de la favorite et de quelques personnages de la Cour, — de cette Cour des Valois si ardente, si folle, si raffinée et si grossière à la fois, où le cri de la passion couvrait trop souvent la voix de la morale, celle même des plus élémentaires convenances. Le chef-d'œuvre que nous avons sous les yeux est un témoignage de la singulière mentalité, comme

on dirait aujourd'hui, de cet étrange milieu. La résurrection de la Mythologie avait exercé une influence fâcheuse sur la vie privée. Les exploits de tout genre des dieux de l'Olympe, les grands seigneurs se les étaient crus permis, et les contemporains de François Ier et de ses successeurs avaient assisté à un véritable renouveau du paganisme. Par ses œuvres, comme par ses mœurs, la Renaissance italienne ou française ramène sans cesse à l'esprit l'image des âges de complète liberté chantés par les poètes. Léonard représente Henri II en Jupiter, assis à la table immortelle entre l'altière Junon, devenue soumise et résignée, sous les traits de sa femme, Catherine de Médicis, et la reine de la main gauche, Diane de Poitiers, à qui l'artiste, flatteur des vices du maître comme la plupart de ses pareils, a réservé le personnage et les attraits de la déesse de la Beauté. Les plus grands dignitaires de la Cour, affublés en hôtes de l'Olympe, regardent d'un œil complaisant Diane entièrement nue se presser contre le roi et coqueter avec lui. Le principal groupe est formé du connétable de Montmorency, de sa femme, et, dit-on, de son fils. Des génies ailés apportent des plats, remplis d'ambroisie sans doute, et des vases pleins de nectar : mais la divine tablée ne paraît pas avoir un grand appétit à satisfaire ; le manège de Vénus semble surtout l'occuper.

Autour de cette scène s'enroule une guirlande d'amours, d'un dessin et d'un mouvement exquis : cadre digne du sujet et qui, en complétant et en commentant pour ainsi dire celui-ci, fait valoir à merveille ce joli tableau exécuté pour le connétable et sur lequel se détache le glorieux écusson de sa famille.

XVII

Les visiteurs du Petit Palais ne verraient dans ses galeries rien de comparable à ce magnifique morceau, si l'église de Saint-Père, à Chartres, n'avait envoyé à l'Exposition les douze grands tableaux représentant les apôtres, exécutés par Léonard pour la chapelle du château d'Anet.

Il n'existe, au monde, aucun ensemble d'émaux peints qu'on puisse rapprocher de cette collection, absolument unique. Les merveilleux émaux de la sainte Chapelle, qui occupent à juste titre une place d'honneur dans la galerie d'Apollon, au Louvre, s'inspirent de données absolument différentes. Quant aux grandes plaques de P. Courteys qu'on voit au Musée de Cluny [1], si elles sont d'un fort bel effet décoratif et si elles s'imposent au regard par l'éclat de leur coloris (trop violent, du reste) et la largeur de leur exécution, elles sont fort inférieures, à tous égards, aux apôtres de Chartres.

Léonard a rarement inventé de toutes pièces un tableau. Après s'être inspiré de l'école allemande en copiant des gravures d'Albert Dürer qu'il interprétait du reste, dès ses premières œuvres, avec une grande liberté, il demanda ses modèles aux Italiens ; mais en leur empruntant la plupart des grands traits de ses compositions, jamais il ne les copia servilement. En ce qui concerne les plaques destinées à orner la chapelle d'Anet et qui furent commandées à l'émailleur en 1545, un peintre français, Michel Rochetel, en avait exécuté les cartons.

(1) Exécutées en 1559 pour le château de Madrid.

Cette série diffère absolument de presque tous les autres émaux de Léonard. La couleur de l'artiste est en général chaude et éclatante, parfois elle s'irise de tons ardents qui semblent des jets de flamme et où l'artiste mêle comme au hasard les richesses de sa palette. Les plaques d'Anet sont peintes sur un fond blanc : d'où une certaine froideur inévitable ; mais les personnages ont des poses si variées ; les couleurs ont été choisies avec une si merveilleuse habileté ; elles sont distribuées avec tant de sobriété, de discernement, de goût et d'harmonie, qu'en somme l'aspect de ces plaques n'est nullement monotone et que les émaux ne perdent rien de leur charme. Plusieurs écrivains ont traité avec une sorte de dédain ce bel ouvrage et l'ont représenté comme ayant pour principal mérite la difficulté vaincue et la réussite remarquable des émaux. Il nous semble qu'en dépit de la froideur relative de la gamme des tons, commandée sans doute par l'ensemble de la décoration de la chapelle où devaient être placés ces tableaux, ceux-ci constituent un ensemble décoratif de premier ordre et doivent figurer parmi les plus beaux ouvrages du grand artiste.

Comme dans le *Festin des Dieux,* les personnages sont des portraits : les héros mythologiques que nous voyions tout à l'heure assis autour de la table de l'Olympe, se sont transformés en saints. Saint Thomas a les traits de François Ier ; saint Paul ceux de l'amiral Chabot ; ainsi probablement des autres. Ces grandes figures sont d'une belle allure, et les draperies, comme les nus, sont traitées d'un pinceau très large. Le dessin a peut-être une certaine dureté ; mais le coloris est d'une tenue, d'un fondu, d'une douceur que les peintres émailleurs ont rarement su atteindre.

D'une remarquable unité d'effet, d'une composition à la fois savante et simple, équilibrée par-

tout de la façon la plus heureuse, la série des apôtres de Chartres est et restera, dans l'histoire de l'émail, une œuvre tout à fait extraordinaire. Cette unité, nous l'avons déjà dit, n'a rien de la monotonie. Les douze tableaux, au contraire, sont variés d'aspect, de dessin et de coloris ; mais aucun ne s'écarte de l'ordonnance générale adoptée par l'artiste et de la tonalité moyenne dans laquelle s'unissent et se fondent toutes les couleurs employées par son pinceau.

Chacun des apôtres est représenté debout, dans un encadrement dont le type, la disposition et les dimensions sont uniformes, mais dont les détails de l'ornementation changent pour chaque tableau. Au fronton, un cartouche sur lequel se lisent les premières lettres du nom du saint. La salamandre, au milieu des flammes, occupe le milieu du panneau inférieur. Elle surgit d'un champ d'azur, accostée de mascarons et d'attributs de formes variées. Les deux montants du cadre offrent des motifs très divers, des lacs, des rinceaux, des guirlandes, des culs de lampe d'une extrême légèreté. Au milieu de chacun d'eux, un médaillon ovale d'azur sur lequel la lettre F se détache en or. Ces médaillons forment comme les anneaux d'une chaîne qui relie les douze tableaux.

Léonard a peint les apôtres avec une palette spéciale dont il n'a nulle part ailleurs reproduit les tonalités claires et douces. Il a vraiment fait là un tour de force, et ce tour de force devait présenter de prodigieuses difficultés puisque l'artiste paraît n'avoir jamais tenté de le recommencer. Mais il semble que cette suite ait été exécutée en double, ou plutôt que Léonard en ait, quelques années plus tard, donné une répétition : de certains de ces tableaux tout au moins, le peintre fit plusieurs exemplaires. Le Louvre possède deux de ces panneaux qu'on peut voir auprès des émaux de la sainte Chapelle.

Sur ceux-là le chiffre bien connu de Henri II et de Diane a remplacé l'initiale de François Ier.

XVIII

On sait que le Limosin avait peint un assez grand nombre de portraits et s'était même fait une spécialité de ce genre, que ne semble du reste avoir abordé de son vivant aucun autre émailleur [1]. L'Exposition possède un certain nombre de beaux spécimens de cette portion de son œuvre : deux portraits de Catherine de Médicis (nos 2,685 et 2,687), l'un à M. le baron Edmond de Rothschild, l'autre à M. le baron Alphonse de Rothschild ; celui d'Elisabeth de France (n° 2,688) à M. Gustave de Rothschild ; d'autres à MM. Alphonse de Rothschild, Ch. Mannheim, Sig. Bardac (nos 2,689, 2,698, 2,699).

Nous pourrions citer d'autres ouvrages du maître émailleur, remarquables à divers titres et dont le décor toujours riche et ingénieux emprunte ses sujets tantôt à l'histoire sacrée, tantôt à l'histoire profane ; mais nous en avons assez dit sur le plus célèbre des artistes qu'ait produits la ville de Limoges et nous ne pourrions que nous répéter.

A quoi bon parler des autres ? Les ouvrages de Léonard, on l'a redit cent fois, sont toute l'histoire de la peinture en émail même. L'artiste nous a fait connaître le dernier mot de l'œuvre de Limoges. Auprès de lui tout s'efface : il a trouvé, à son apparition, l'art de nos ateliers sortant à peine des

[1] Nous renvoyons le lecteur au très intéressant livre de nos amis MM. Louis Bourdery et Emile Lachenaud, sur *Léonard Limosin, peintre de portraits*. Société française d'éditions d'art, 9 et 11, rue Saint-Benoît, Paris.

langes ; presque aussitôt après sa mort, cet art a commencé à décliner. Bien peu de temps nos émailleurs lui maintiendront la grande allure que le génie fécond et puissant de Limosin a su lui imprimer. Le voilà qui, riche de couleurs encore et fidèle aux meilleures traditions de la technique, perd déjà l'ampleur et l'originalité de son inspiration avec les fils et les élèves du maître. La production courante, commerciale, prend le dessus. Exceptionnellement quelques belles plaques sortent de nos fourneaux et raniment le renom de l'industrie de Limoges. Mais ce sont là des pièces tout à fait en dehors de la fabrication ordinaire. Au reste, elles trahissent l'effort, et le dessinateur, bien éloigné des libres interprétations, des adaptations habiles de Limosin et de Reymond, ne se montre plus qu'un vulgaire copiste ; on ne sent en lui ni fougue ni chaleur. Si la production demeure soignée dans son ensemble pendant un siècle encore ; si, grâce à l'observation des procédés d'exécution adoptés par les maîtres, elle conserve, dans une certaine mesure, l'aspect des émaux de valeur secondaire de la bonne époque, le niveau artistique s'abaisse de plus en plus. Viendra le temps où ces procédés seront abandonnés à leur tour, et où, à la peinture *en* émail, se substituera la peinture *sur* émail, froide, terne, fade, sans relief et sans vie, sans accent et sans charme, entre les mains de praticiens dont ni l'habileté et la correction du pinceau, ni la grâce, ni le goût ne relèveront les infimes produits. Ainsi s'éteindra, définitivement cette fois, à Limoges, cette délicate et exquise industrie de l'émaillerie ; ainsi se terminera la seconde phase de l'histoire de l'art décoratif dans notre province. Mais déjà des profondeurs de notre sol a surgi, avec le kaolin, une nouvelle fabrication dont la renommée égalera celle des produits de nos vieux ateliers ; et quand meurt le dernier

des Noualhier, en qui le vulgaire voit le dépositaire des « secrets » des anciens émailleurs et qui n'a, hélas ! jamais pratiqué ni connu ces secrets [1], les fours de nos fabriques de porcelaine sont allumés depuis trente ans, et une nouvelle « œuvre de Limoges » commence à se répandre dans le monde entier.

(1) Les « secrets » des émailleurs ne sont pas perdus. Les fourneaux de Léonard et de Pierre Reymond se sont rallumés à Limoges, et grâce aux efforts persévérants de MM. Ruben, Astaix, Lot, Dalpeyrat, etc., l'art de nos pères revit parmi nous. Des ateliers de M. Louis Bourdery, de M. Ernest Blancher, de M. P. Bonnaud, sortent tous les jours des pièces remarquables à divers titres et que le public sait apprécier à leur valeur. Pourquoi, de ces trois artistes, un seul avait-il envoyé ses émaux à Paris, pour soutenir la renommée de l'Œuvre de Limoges ? On sait, du reste, de quelle attention toute spéciale ses vitrines ont été l'objet de la part des visiteurs, pendant toute la durée de l'Exposition, et quelle flatteuse récompense le jury a décernée à M. Bonnaud.

Louis GUIBERT.

www.ingramcontent.com/pod-product-compliance
Lightning Source LLC
Chambersburg PA
CBHW050022230526
45470CB00003B/1092